一品红画法

李智纲 著

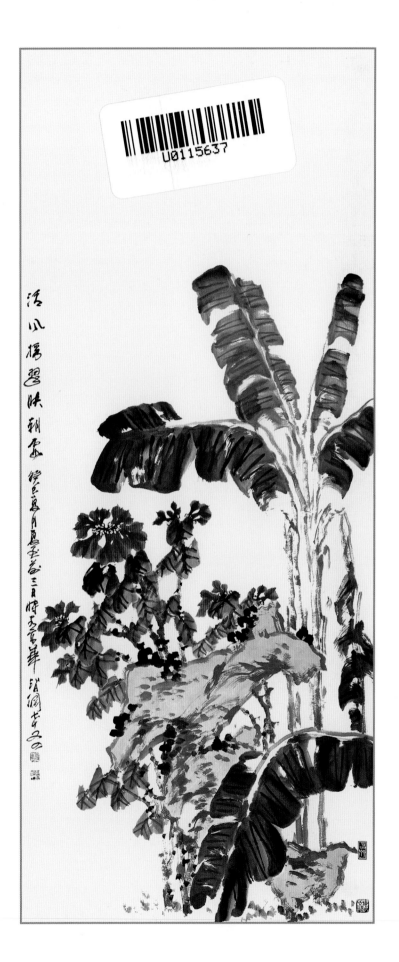

远方出版社

图书在版编目（CIP）数据

一品红画法 / 李智纲著. -- 呼和浩特： 远方出版

社，2020.8

ISBN 978-7-5555-1485-5

Ⅰ. ①一… Ⅱ. ①李… Ⅲ. ①一品红－花卉画－国画

技法 Ⅳ. ① J212.27

中国版本图书馆 CIP 数据核字（2020）第 140456 号

一品红画法
YIPINHONG HUAFA

著　　者	李智纲
责任编辑	王　叶
责任校对	王　叶
封面设计	李鸣真
版式设计	韩　芳
出版发行	远方出版社
社　　址	呼和浩特市乌兰察布东路 666 号　邮编 010010
电　　话	（0471）2236473 总编室　2236460 发行部
经　　销	新华书店
印　　刷	内蒙古爱信达教育印务有限责任公司
开　　本	285mm×210mm　1/16
字　　数	30 千
印　　张	4.5
版　　次	2020 年 8 月第 1 版
印　　次	2020 年 10 月第 1 次印刷
标准书号	ISBN 978-7-5555-1485-5
定　　价	48.00 元

目录

花红一品冠群芳

　　我画一品红，源于我在生活中的一次偶然发现。因为喜欢她，感情至深，至今坚持已三十余载，并在探索中逐渐走向成熟，使得一品红成为我的品牌花卉。我视一品红为"群芳之冠"，其中当然存在偏爱的因素，但是现实生活中的一品红，确实太美，色彩浓艳，红火炽烈，光彩照人。其娇艳可比牡丹，风骨胜似梅花，能在严寒的冬季怒放，花期长达数月，既抗风雪，又迎新春，牡丹、梅花都不可比！我把这一野生的花卉，经过加工创造，用心血和汗水打造成我的品牌花卉，使其更加美丽多姿，深受爱好者喜爱和专家好评。

　　一品红，又名圣诞红、圣诞树，原产于中美洲墨西哥塔斯科地区，引进我国才一百余年。所以，不见历代文人对一品红的赞美之词，更没有历代名家展现一品红的传世作品，当代画家也少有涉足。中华民族是一个包容性很强的民族，对于外来科学文化很善于吸收其精华，并将其融入自己的传统文化中。如今，一品红已成为我们日常生活中常见的花卉之一，特别是在北方的冬季，在鲜红稀少的时节，一品红成为越来越多的宾馆、饭店以及重要会议场所等布置装饰现场的重要花卉选择。

　　一品红属木本花卉，广泛栽培于热带和亚热带地区。在我国南方，一品红是大自

然中生长的野生花卉，高数米，无须人工管理，可长成大树；入冬开花，值圣诞节时花开尤其旺盛，延至来年春天花未尽。在欧美地区，一品红是人们在圣诞节时相互赠送的礼品花卉。在我国北方，一品红必须置于温室或有一定温度的房间内才能开花。可以说，一品红是平民花卉，艳而不娇，艳而不俗，生长条件要求很低，插枝即活，适应性很强，所以深受百姓喜爱。

中国花鸟画在绘画历史上独树一帜，名家辈出，技法完备，理论高超，超越前人可以说很难。在生活中发现美，画别人未发现的题材，化腐朽为神奇，创造自己的风格面貌，可以说这是一位成功艺术家的必经之路。一品红虽然是创新题材，但是因为表现技法已成熟，学习起来并不困难。学画，首先要有信心。

我画一品红，乃沿用传统笔墨技法，只是在造型上有独特之处，难在花头的表现。一品红的花朵呈伞状，由多片花瓣组成，只要组织好，比画牡丹还要简单，并且色彩变化也不大，只要敢于大胆用色、用水，自然就能掌握。画其枝干也是采用画木本花卉的常用技法，如写书法，强其力度，掌握好浓淡干湿，并不难。在学习过程中，再注意去观察、写生，将会收到更好的效果。

工具材料介绍

"工欲善其事，必先利其器。"画好中国画，首先要选择好的工具材料。中国画的工具材料在世界上独具特色，只有用好独特的工具材料，才能充分表现出中国画的特色。

笔　毛笔种类繁多，主要有狼毫、羊毫和兼毫。狼毫坚挺，硬度大，适于画枝干，勾线。因其含水量少，运笔要快。羊毫柔软，含水量大，适于点花和叶。兼毫因软硬搭配而制成，软硬适中，易于掌握，可用于各种画法。此外，还有适于书法和绘画的各种品种，有长锋、斗锋、石獭、牛耳、兰竹等，可在实践中适时选用。

墨　传统绘画讲究研磨，其中以徽州制墨块最好。其材质上分为油烟和松烟，绘画主要用油烟，光泽明亮，层次丰富，富有表现力，为画家首选。松烟主要用于书法。现代人为求省时省力，多选用一得阁墨汁。

纸　中国绘画选用手工特制纸，以安徽宣纸最佳。宣纸分为生宣、熟

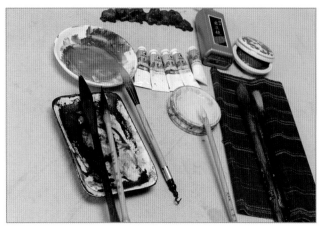

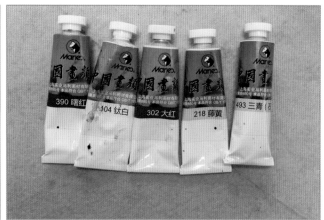

宣和半熟宣纸，还有浙江产皮纸，四川产夹江。写意多用生宣，宜渗化，留笔痕，变化丰富，写意花鸟画更讲究用生宣纸的特殊效果。熟宣是经过矾加工产品，不渗化，不吸水，为工笔画常用。初学画者，可选用土制麻纸、元书纸、高丽纸，价格便宜又好掌握。

砚　传统绘画研磨，用石质坚硬之石材制砚，以广东端砚、安徽歙砚最佳。当代人多用墨汁代替，砚台基本上不常用了。不过，如果画工笔画，还是以砚墨为上。

颜料　国画颜料分为矿物颜料和植物性颜料。矿物颜料有朱砂、朱磦、石青、石绿、赭石等，具有不透明、覆盖性强、不变色的特点。植物性颜料如花青、藤黄、曙红、胭脂等，溶于水，透明，易褪色。现代管装颜料，使用起来更快捷方便。

除了上述工具材料，还有印泥、画毡、笔洗、调色板等用品，可根据个人情况，酌情选用。

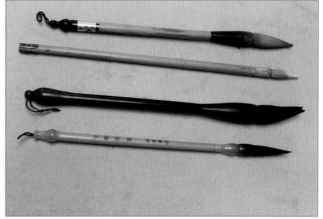

用笔用墨方法

中锋　如写楷书、篆书。笔杆与纸垂直，笔锋居中，画线条最常用；画枝干、衣纹、勾花、道具等，多用中锋，行笔快慢适中，力量内含而不外露。

侧锋　笔锋侧卧，用于画老干，笔锋露，皴擦老干、石头等，易生飞白，出现毛、涩等效果，是常用笔法之一。

顺锋　顺前行方向行笔，也叫托笔，轻快流畅，宜于抒情，如画柳枝、荷梗、流水等长线条以及兰草等草类。用腕力行笔，多中锋行笔。

逆锋　与顺锋相反，多用秃笔画山石、老干等不规则之物，有粗犷、浑厚之效果。

勾　多用于画景物结构、造型等，如勾花、叶、石头、屋宇、盆景等，人物画之衣纹更需要用现勾勒。可用少变之铁线，也可有变化。

点　也叫点苔，为画景物服务，破平滑线条，掩饰败笔，增强厚重感。点的用处很广，如山水、人物、花卉、风景等。点有各种形式，横、竖、圆、扁，也可点梅花等小花瓣。

破　如画叶、画花朵，泼墨或泼色后，未干时，再加另一种墨或色，把前层次破开，效果更佳丰富，如画叶脉、花瓣之脉芽。破墨分浓破淡、淡破浓、墨破水、水破墨、墨破色、色破墨等。

浓淡干湿　浓淡干湿是用墨之法必须要掌握的技法。简单地说，就是把握好笔中的墨量和水量的多少。水少则墨浓，水多则墨淡。行笔快慢也有直接关系，蘸一次墨，从湿到干，用完再蘸，太渗则笔总是湿的。快则干，慢则湿，需要自己掌握，可以在盘子里试笔的含水量，也可以在试纸上先试好。

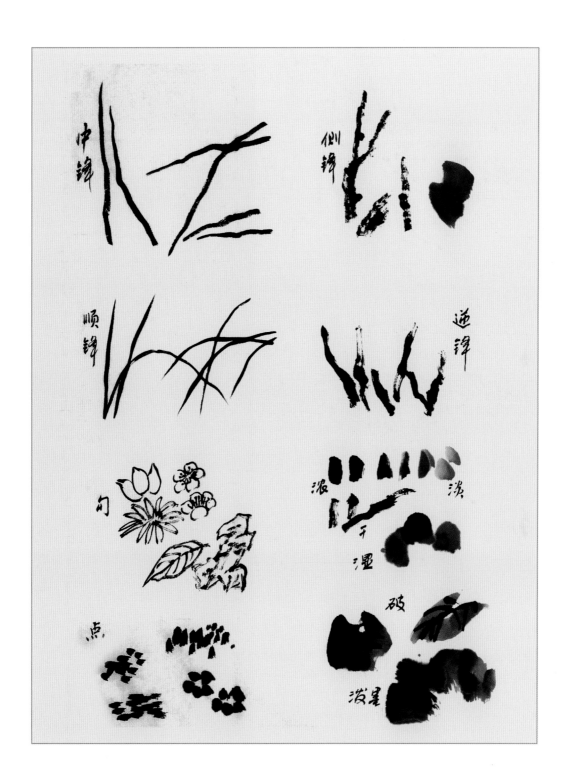

中锋

侧锋

顺锋

逆锋

勾

浓　淡

干湿

破

点

泼墨

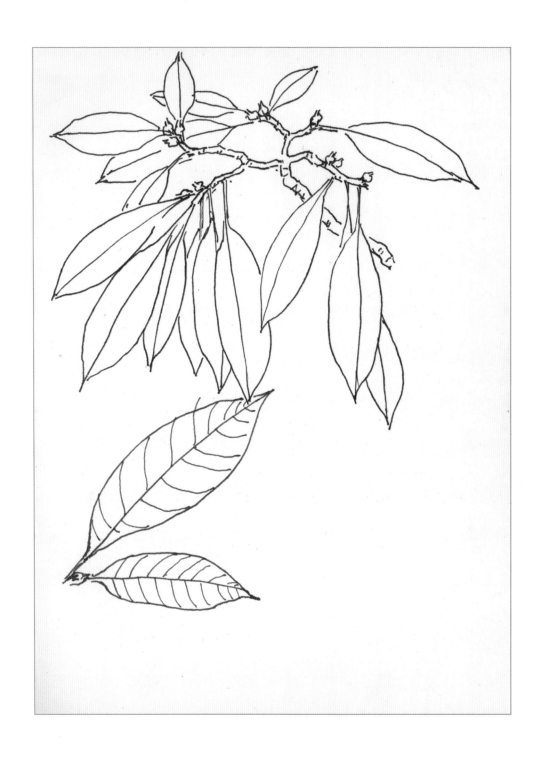

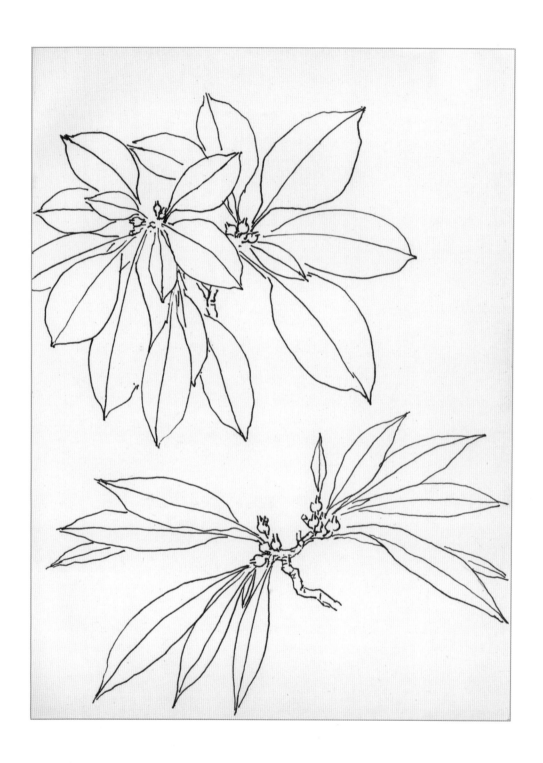

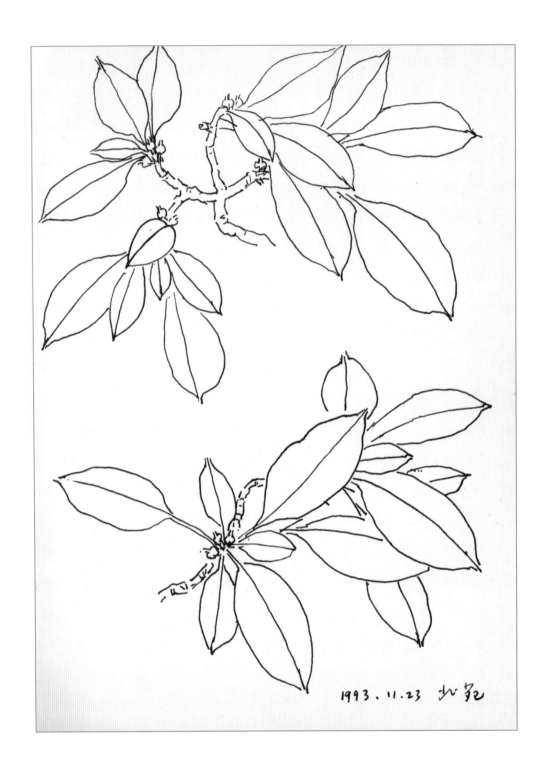

1993.11.23 北苑

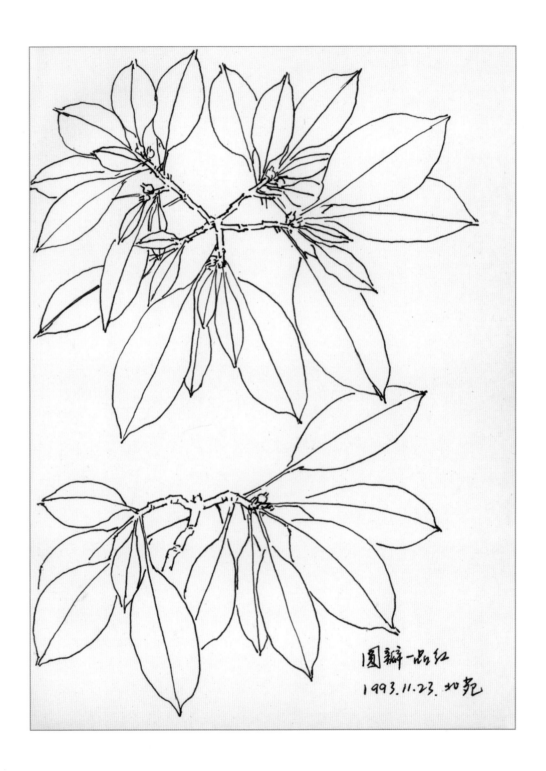

圆瓣一品红
1993.11.23. 北苑

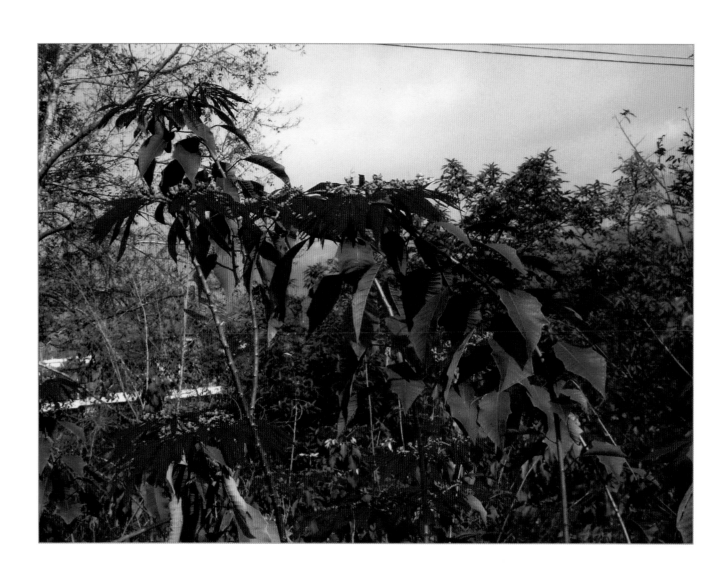

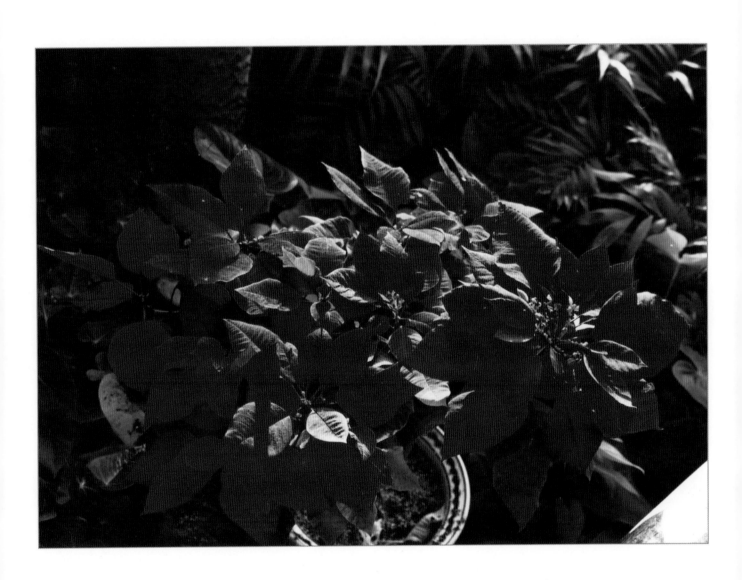

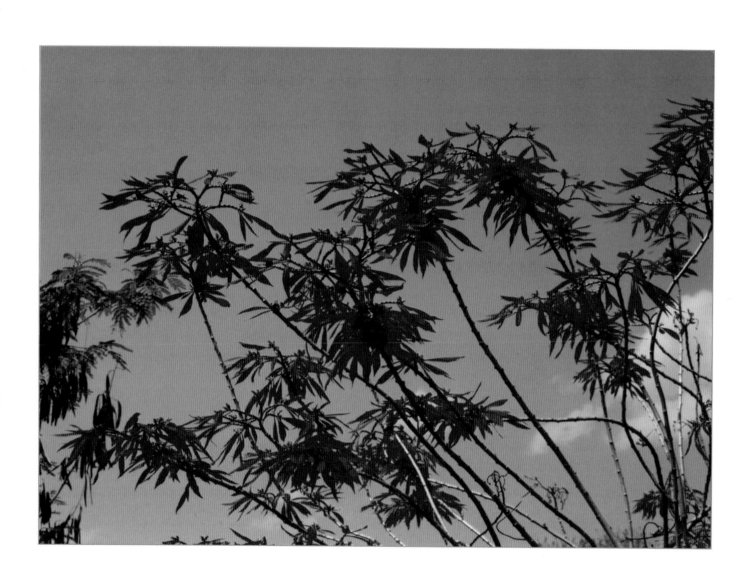

　　一品红的花头呈伞状，由多片花瓣组成。其实每片花瓣都是一片叶子的形状，花瓣里有叶脉。这是一品红长期异化的结果。它的顶部花瓣（叶片）变红，形状也与叶子有了很大区别，从而形成了我们视觉中的花朵。其实，真正的原始的花是花瓣中心的小黄点儿，如今人们已经不把它当作花儿了。

　　第一片花瓣用羊毫调朱磦，再蘸曙红，插笔轻入，再用力按，再收笔，就能画出饱含亮丽色彩和水分的花瓣。也可以先调白粉，再蘸大红，笔尖再蘸曙红，用同样的方法画出一片花瓣，色彩更加丰富。画完一瓣，再画出第二瓣，第三瓣交叉，这样才有变化。用同样的方法，依次组成多瓣伞状花头，可变换多种形状，然后在花瓣核心部位用重墨勾点花心状，最后点上纯黄颜色，一朵花头就完成了。

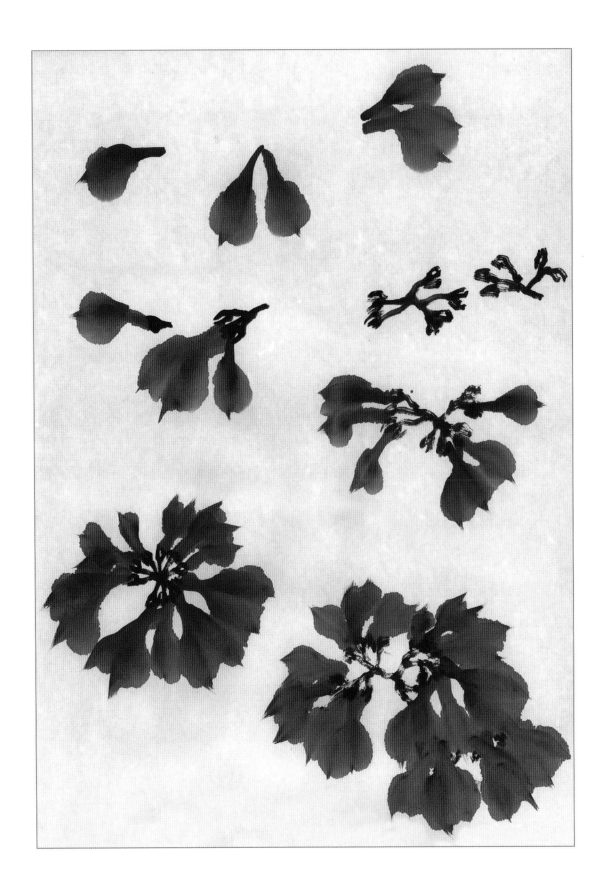

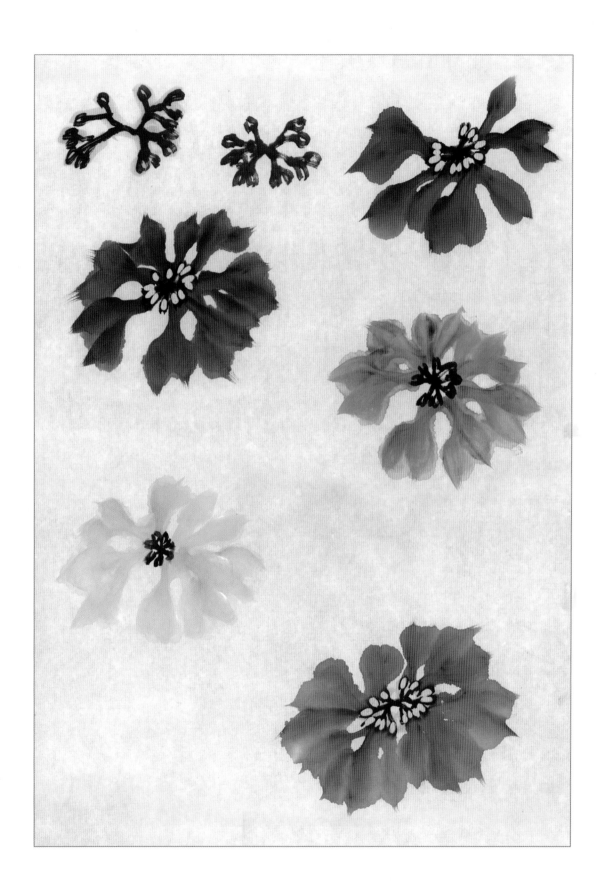

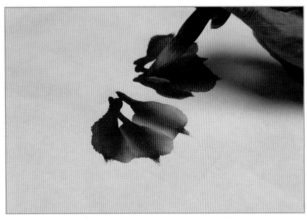
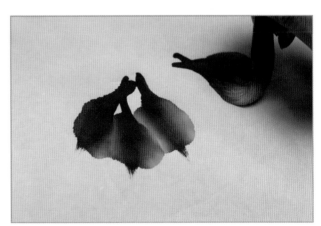

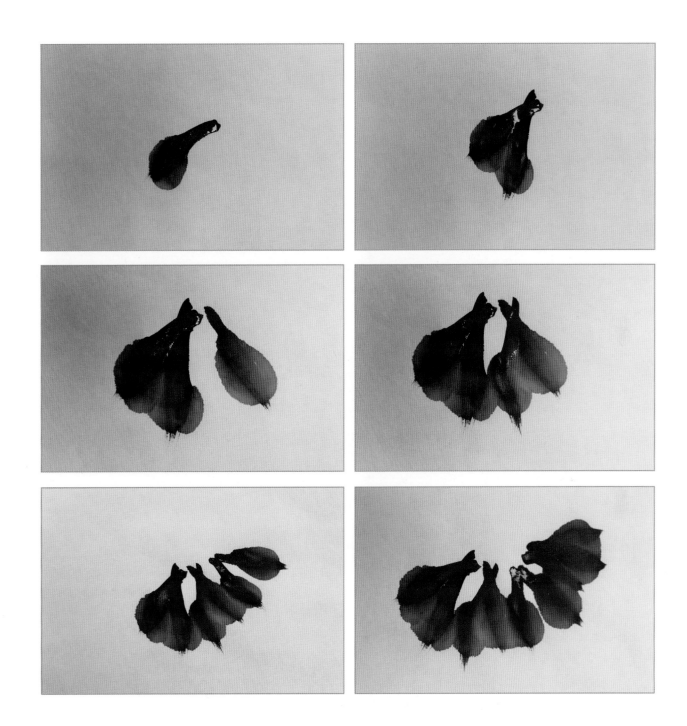

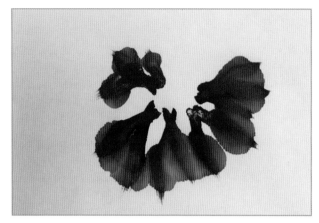
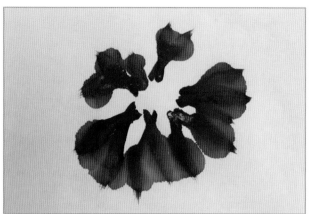
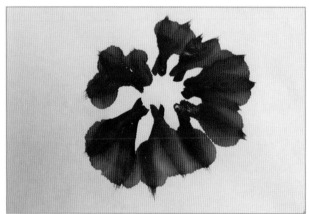
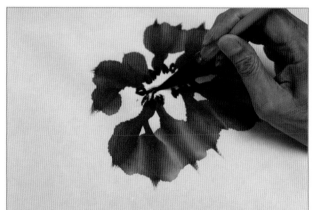
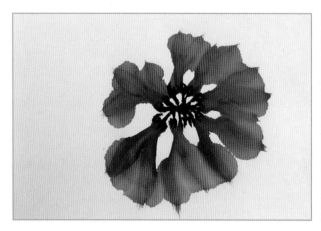
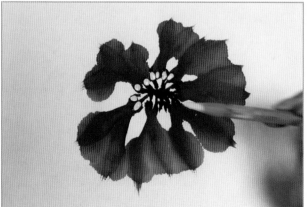

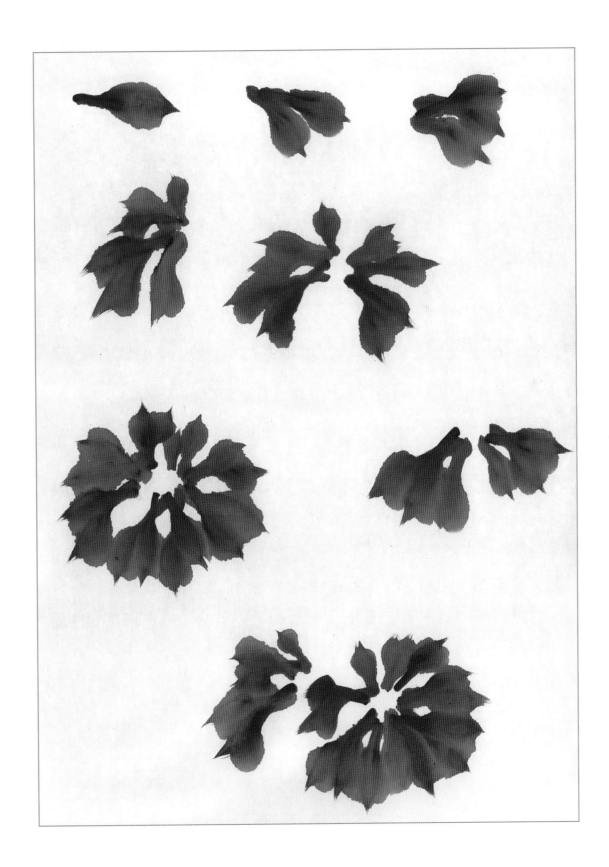

叶子画法

　　一品红的叶子是互生的，变化不大，形状也不特殊，写意画法更能将叶子概念化处理。为了突显花头色彩的亮丽，一般选用水墨画叶，即红花墨叶法，以衬托红色的鲜艳。叶子一笔画成，也可分两笔画，趁未干时勾画叶脉。注意叶子的形状有变化，有组有合，但又统一不乱，为衬托花头服务。

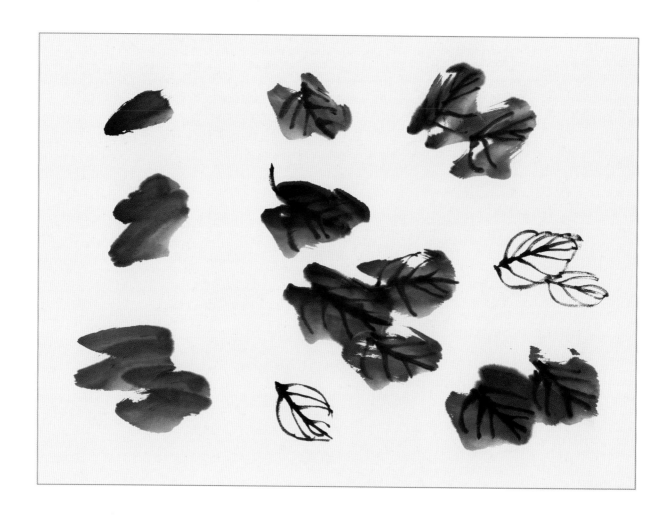

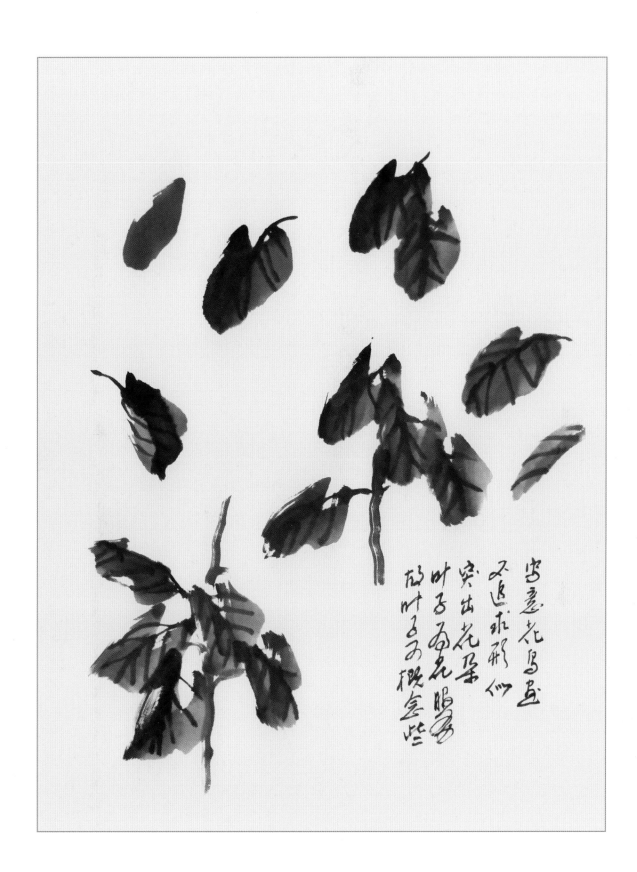

写意花鸟画
又追求形似
突出花卉
叶子而花胭
故叶子可概念些

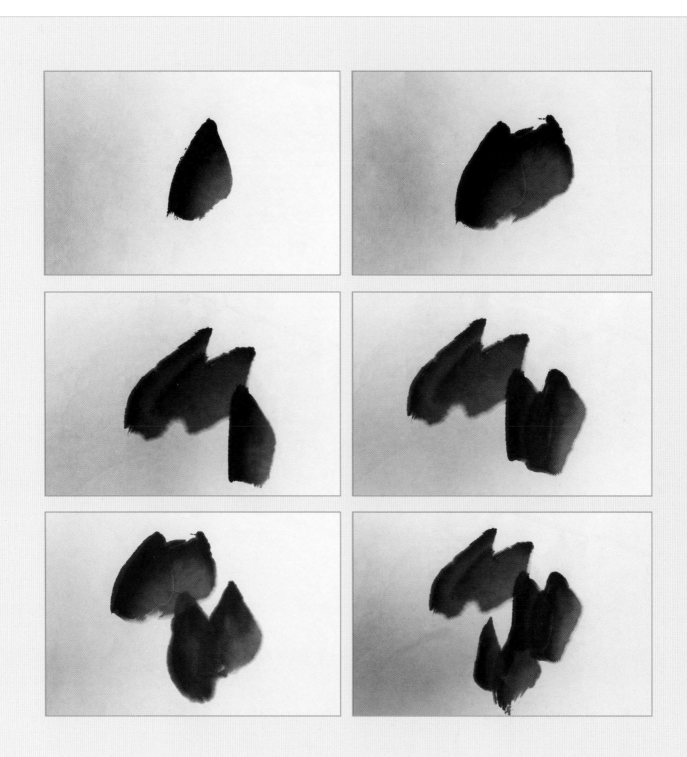

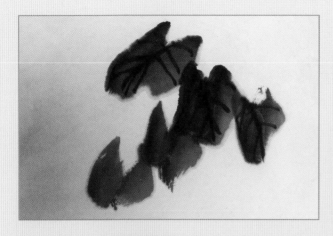
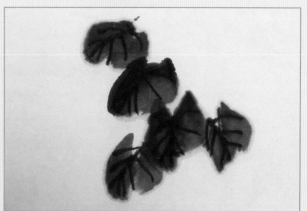

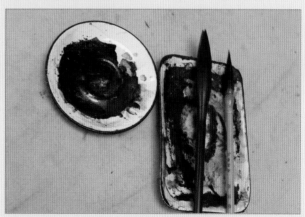

枝干画法

一品红属木本花卉，其枝干同样具备木本花卉特质，坚挺，老辣。根部宜粗犷，用狼毫侧锋写出，上部接花头部分，枝干嫩而挺拔，宜用中锋写出。画一品红枝干如画梅花等木本花卉，既要注意用笔力度，又要注意变化。主干要突出，枝干穿插有序，有变化而不乱，突出主题，以书法用笔入画法。

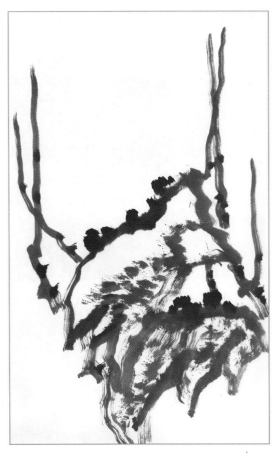 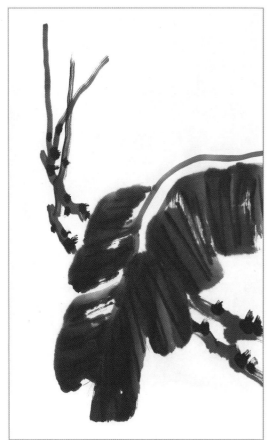

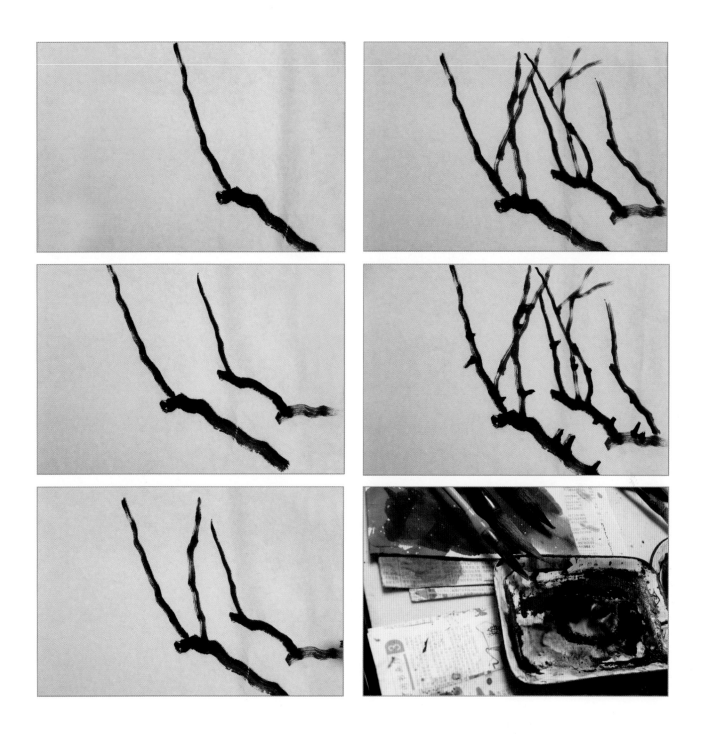

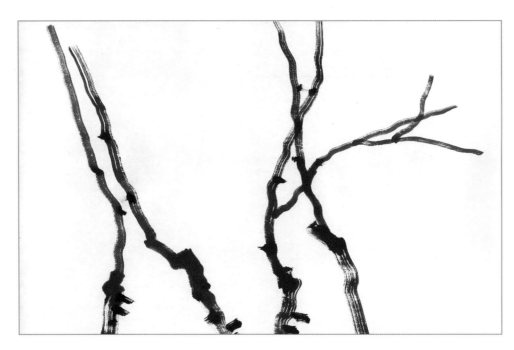

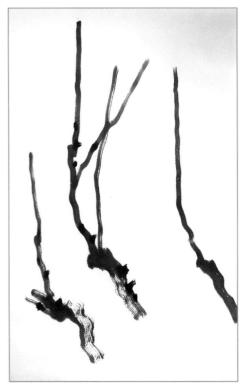

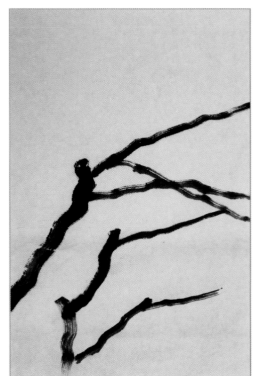

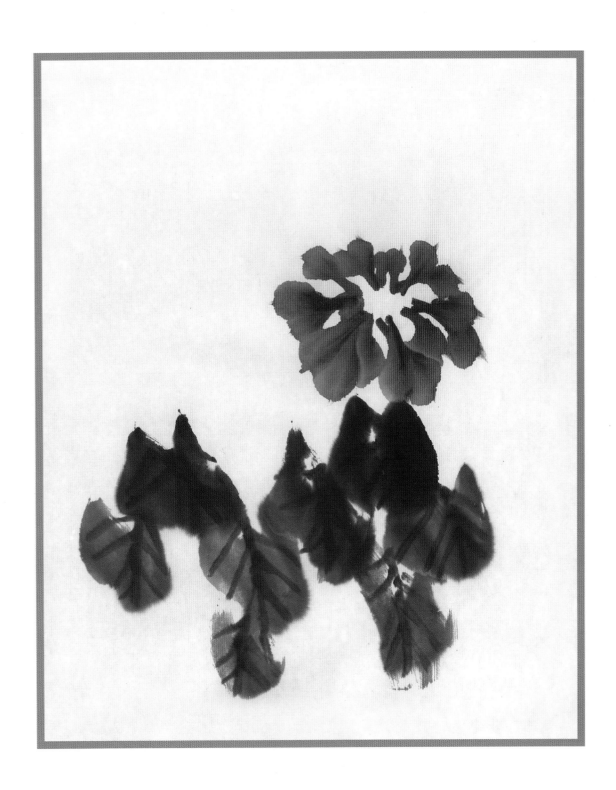

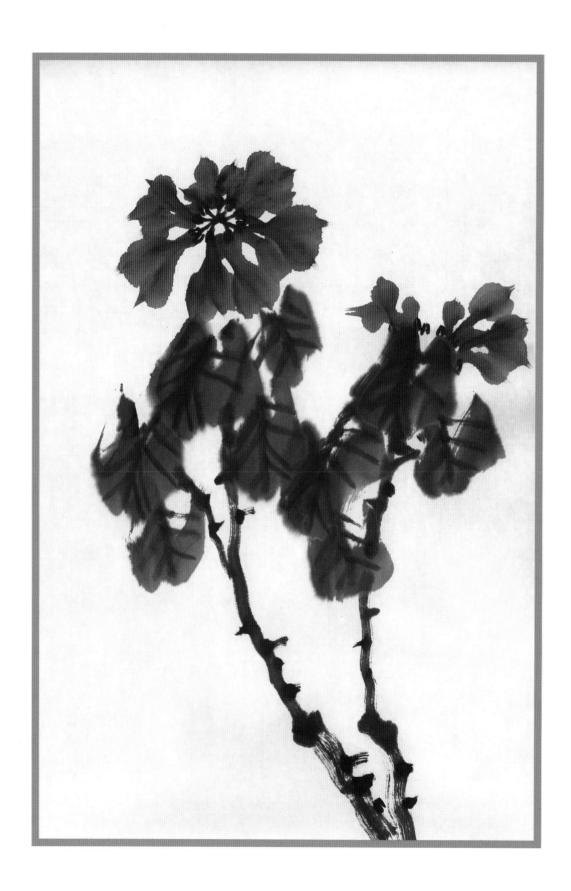

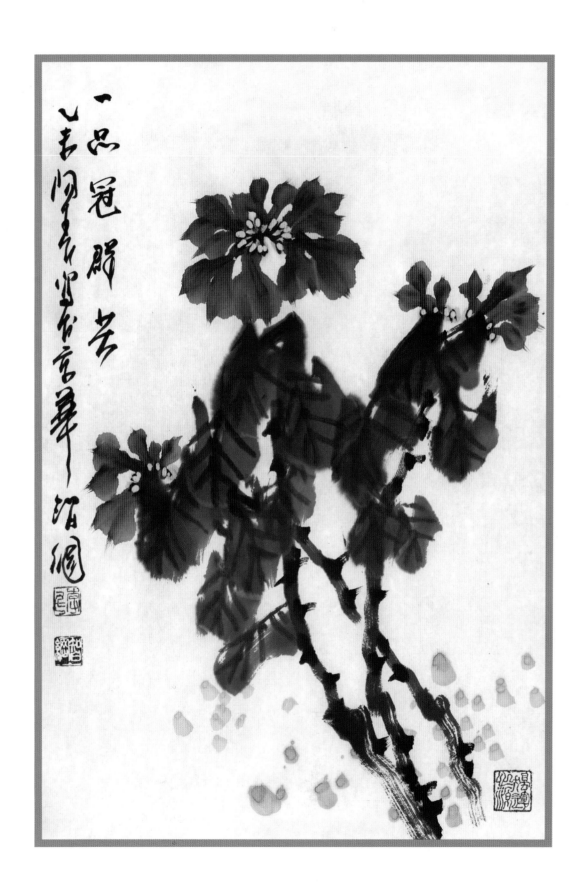

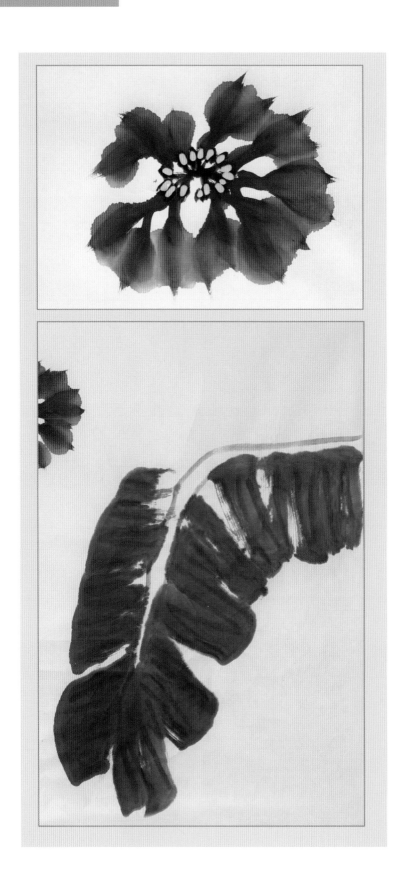

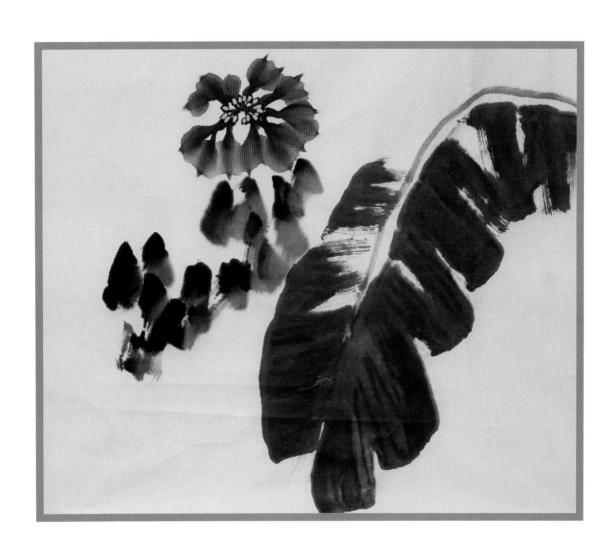

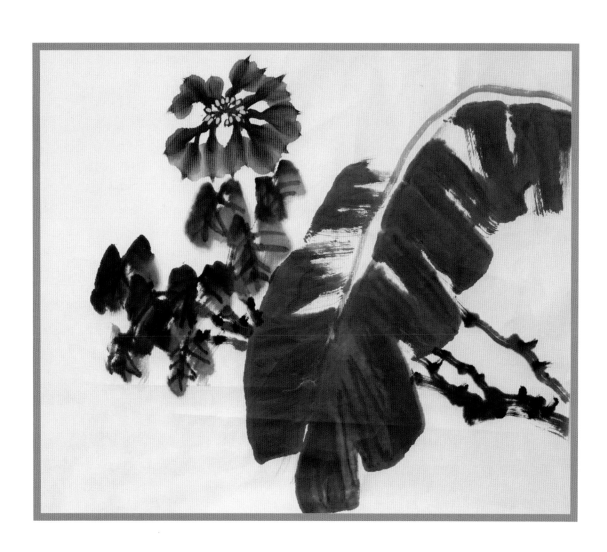

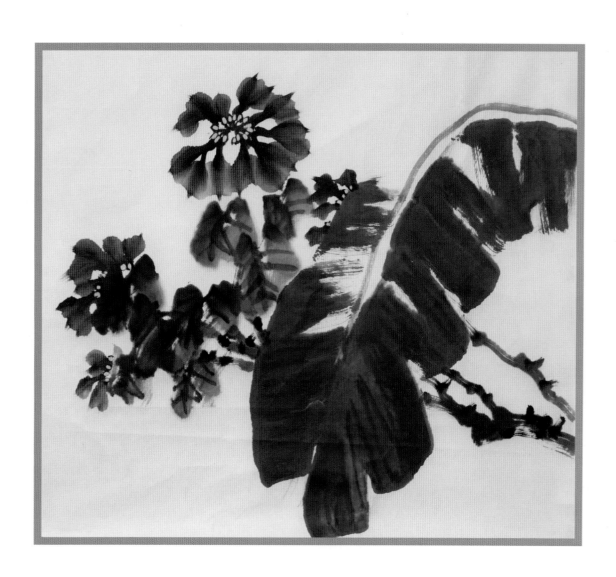

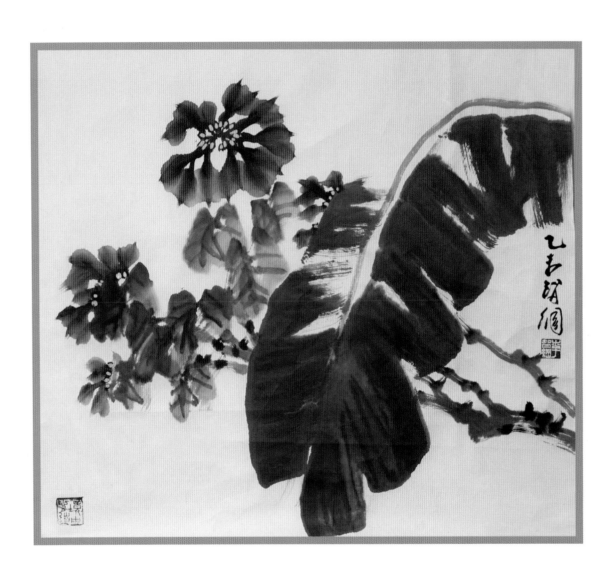

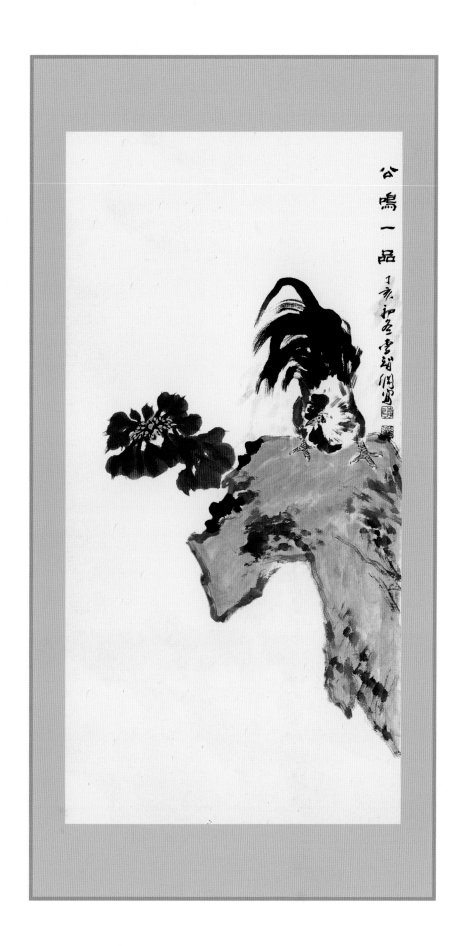

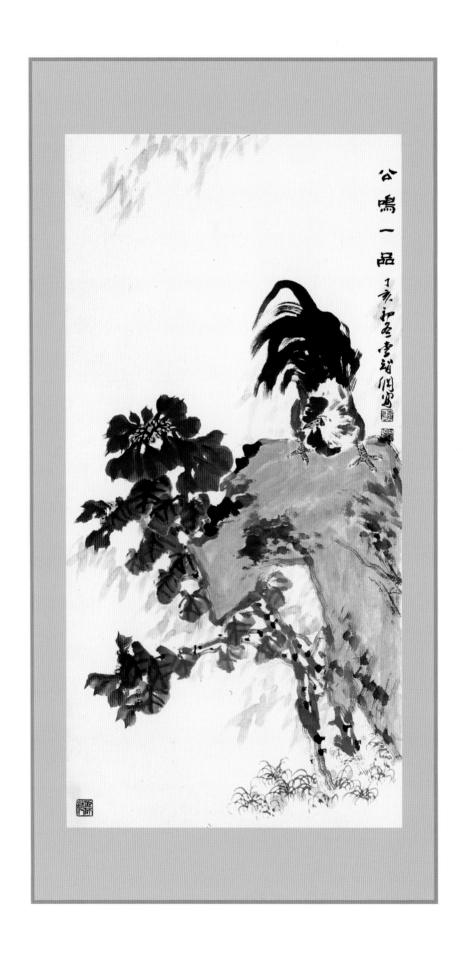

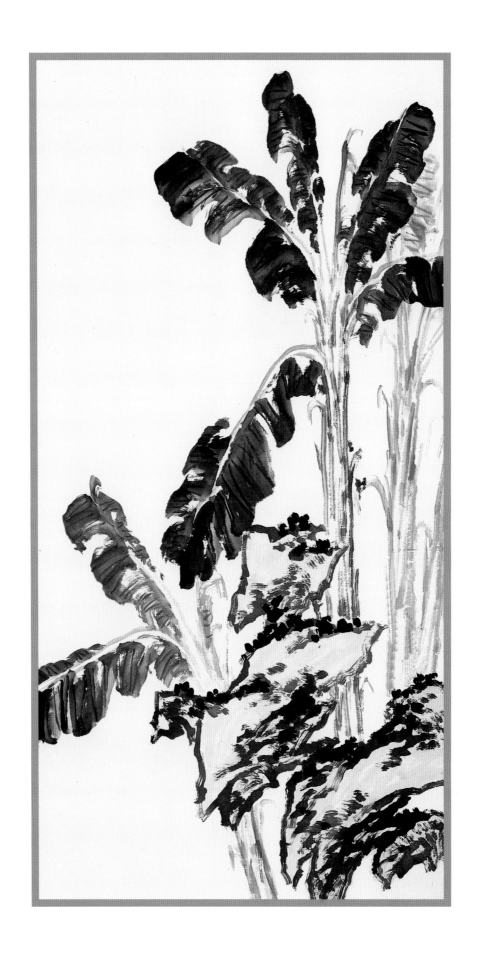

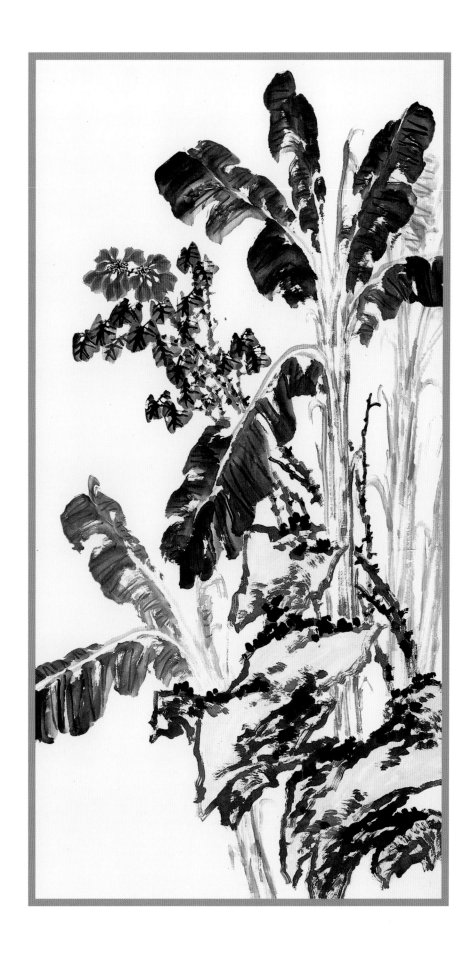

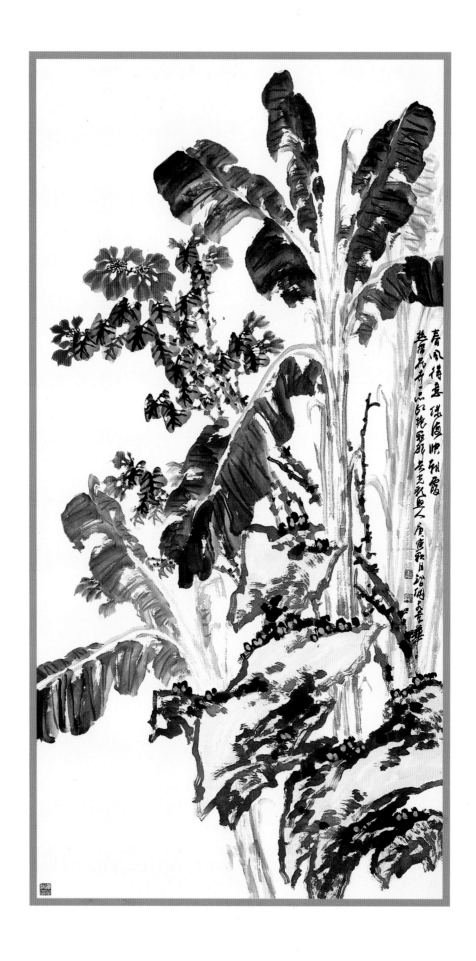

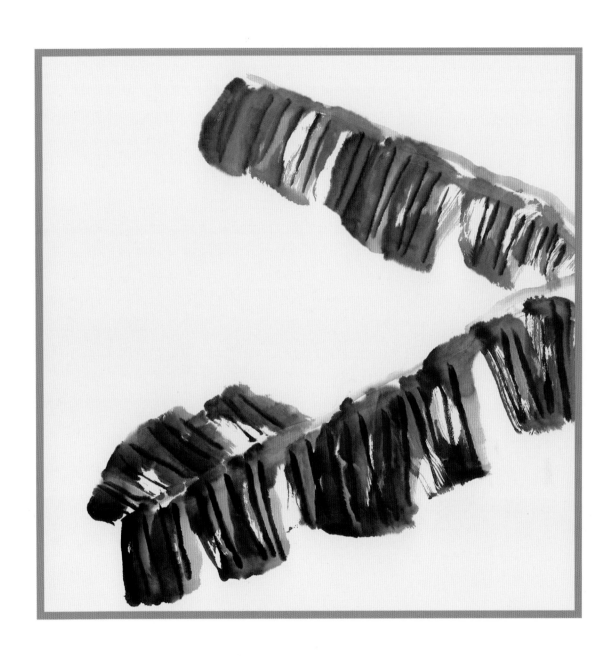

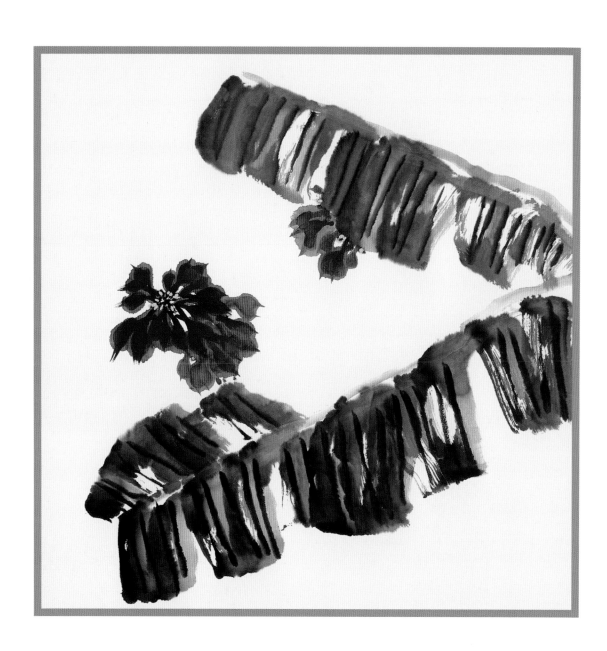

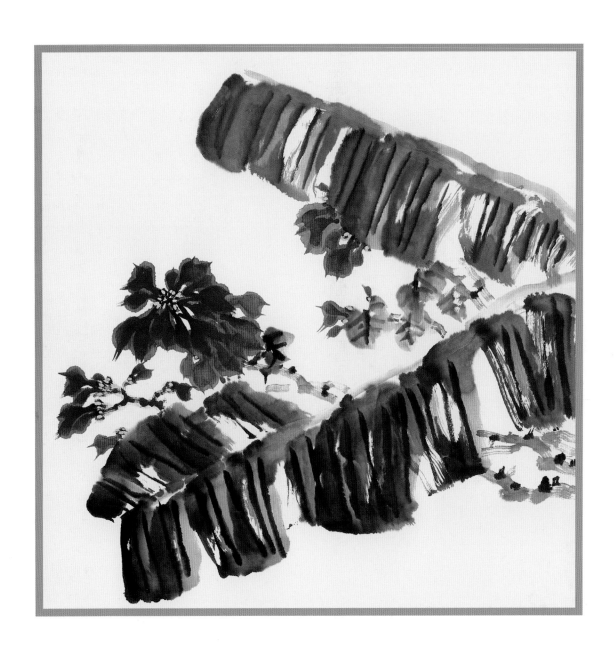

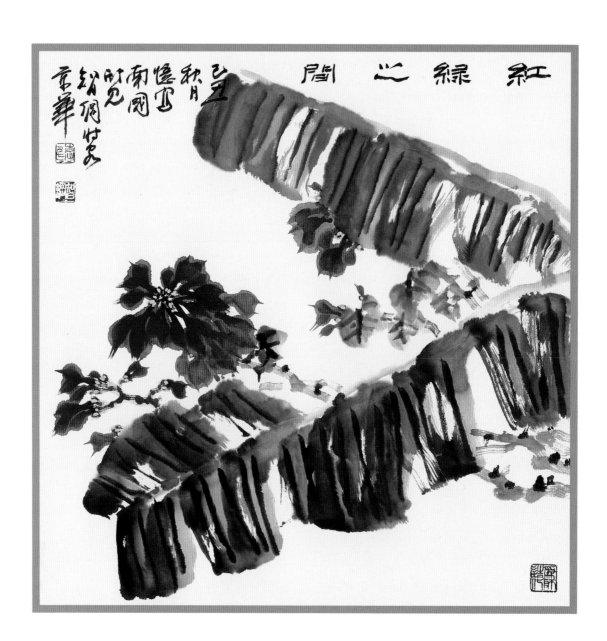

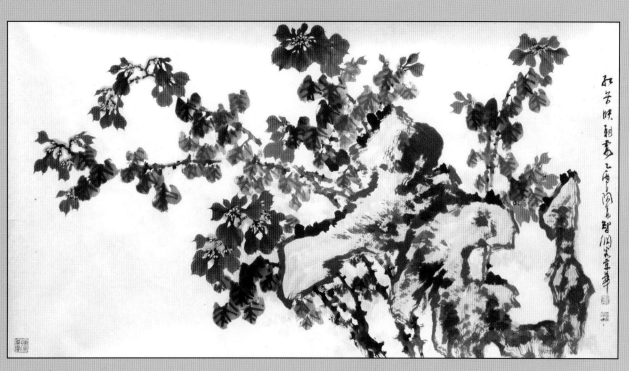

红芳映朝霞

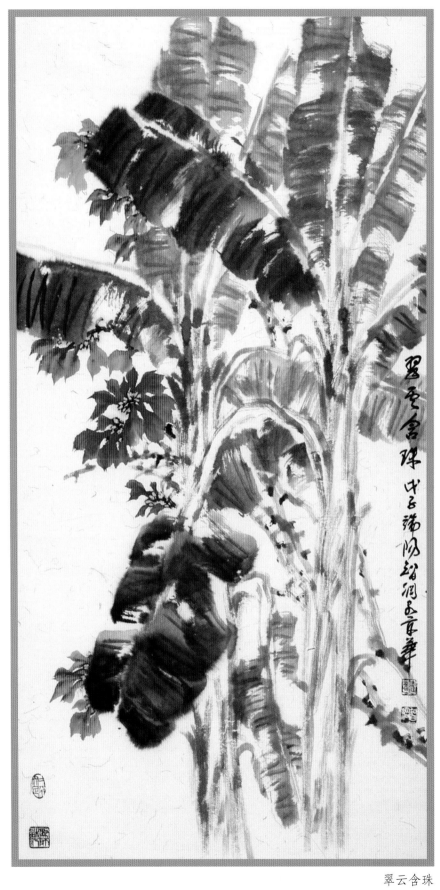

翠云含珠

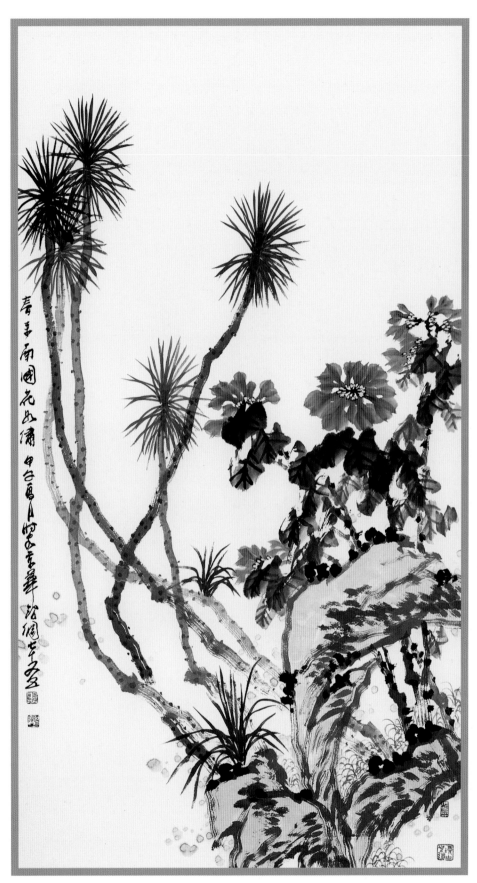

春来南国花如绣

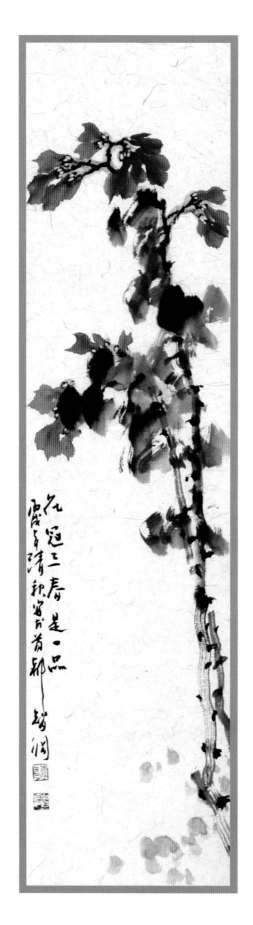

花冠三春是一品

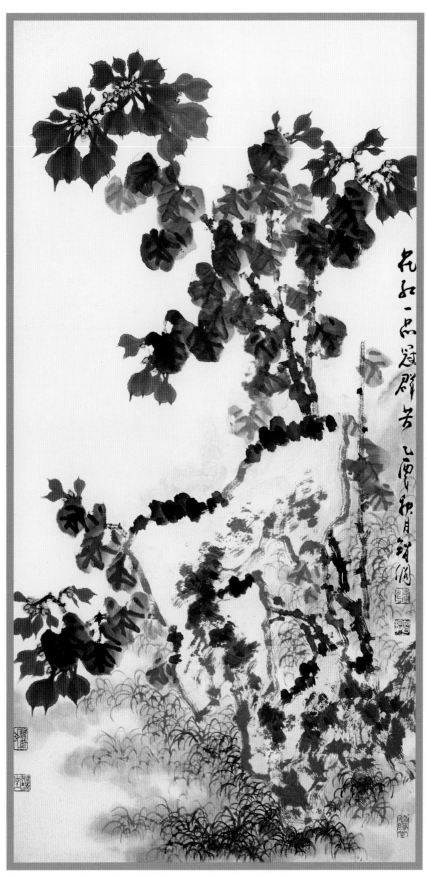

花红一品冠群芳

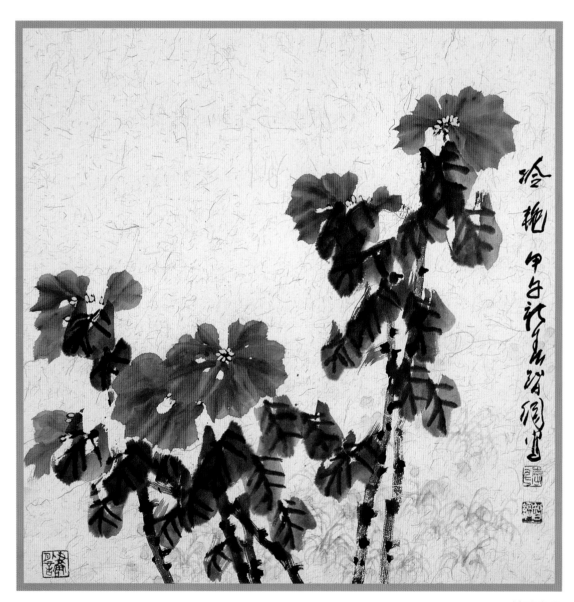

一树满春光

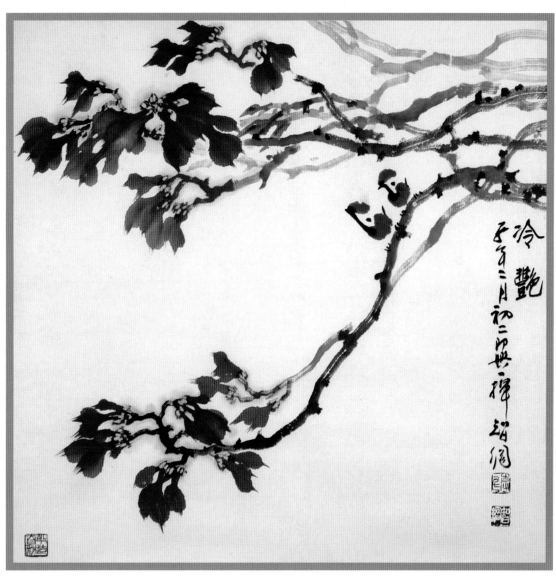

冷艳

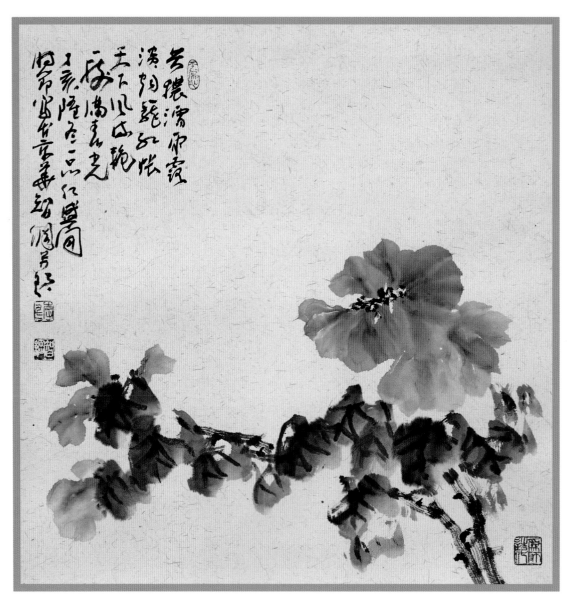

天下风流艳

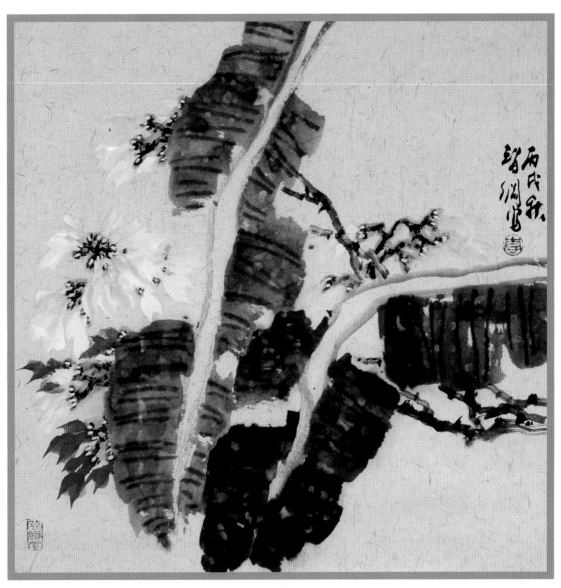

绿海清艳

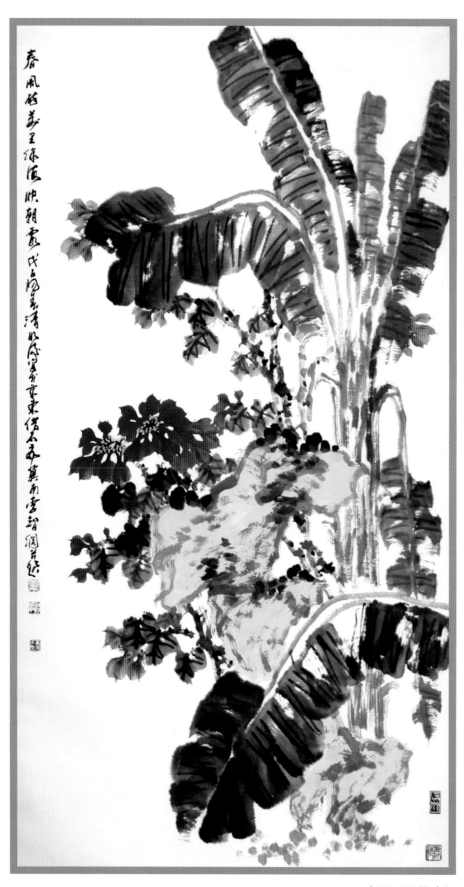

春风万里绿映红

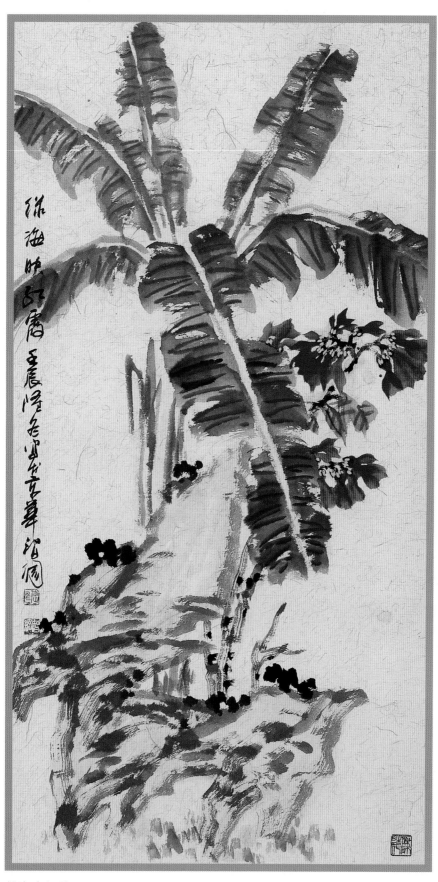

绿海映红霞

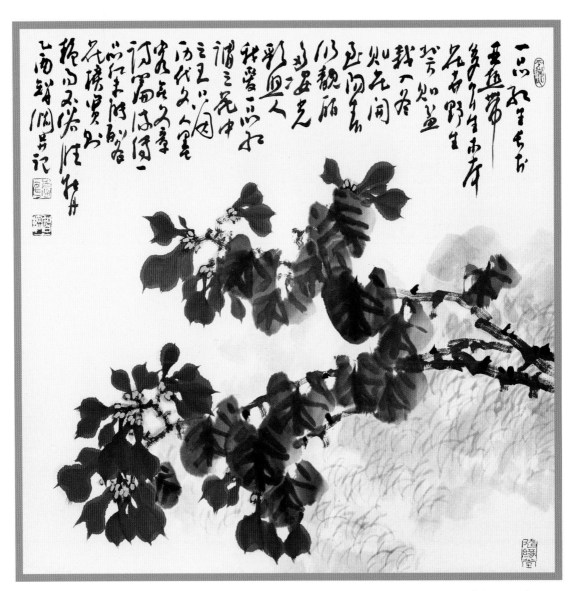

艳冠一品状元红

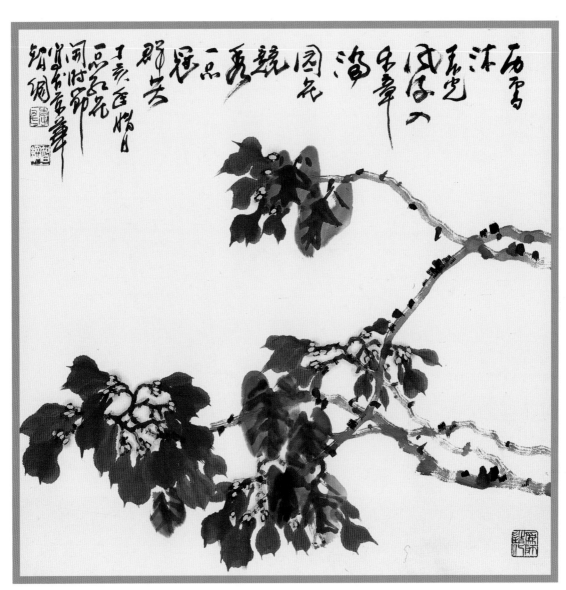

历雪沐春光

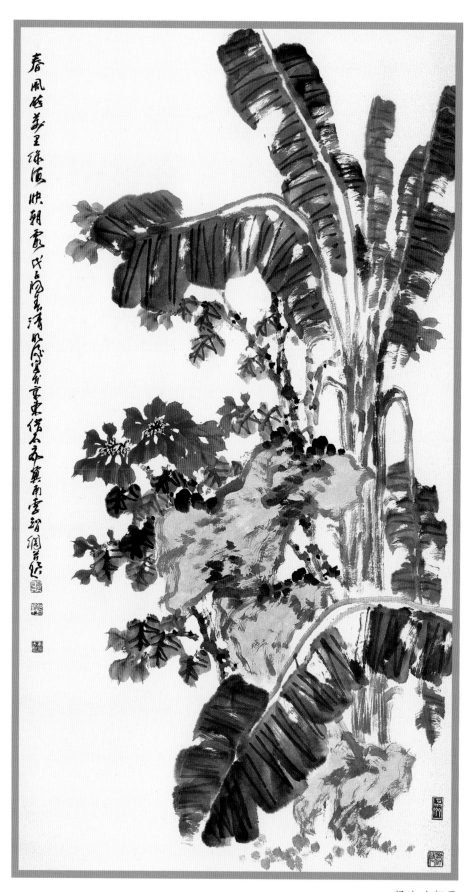

绿海映朝霞

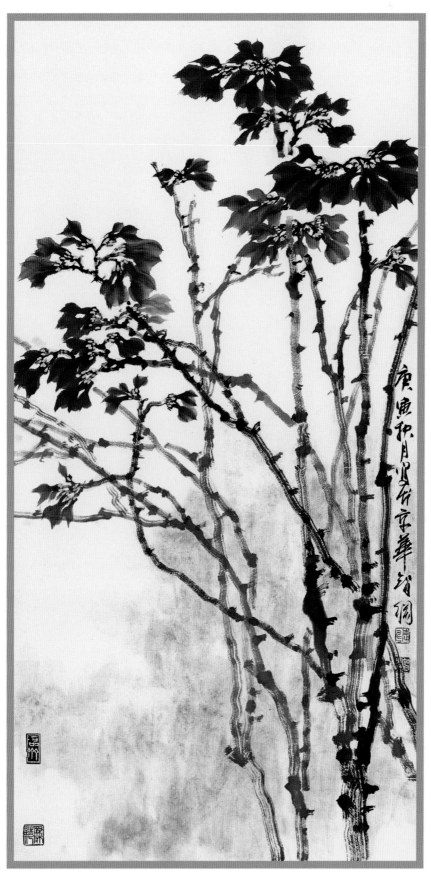

清香冷艳

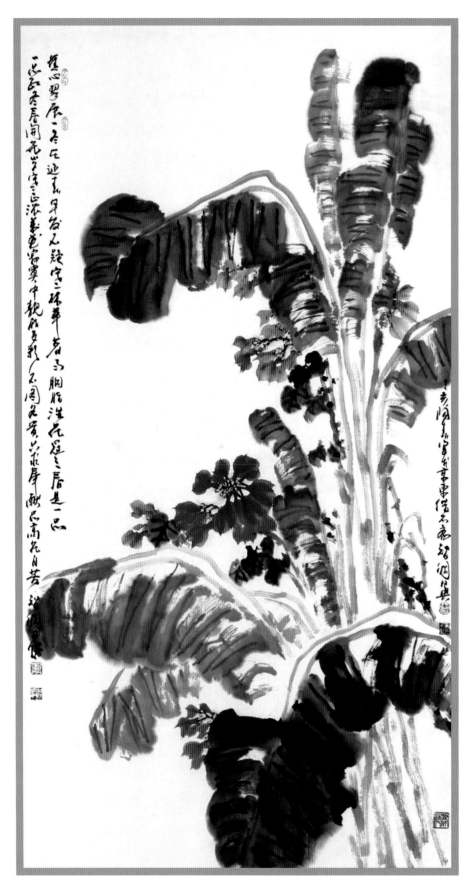

万绿丛中一品红

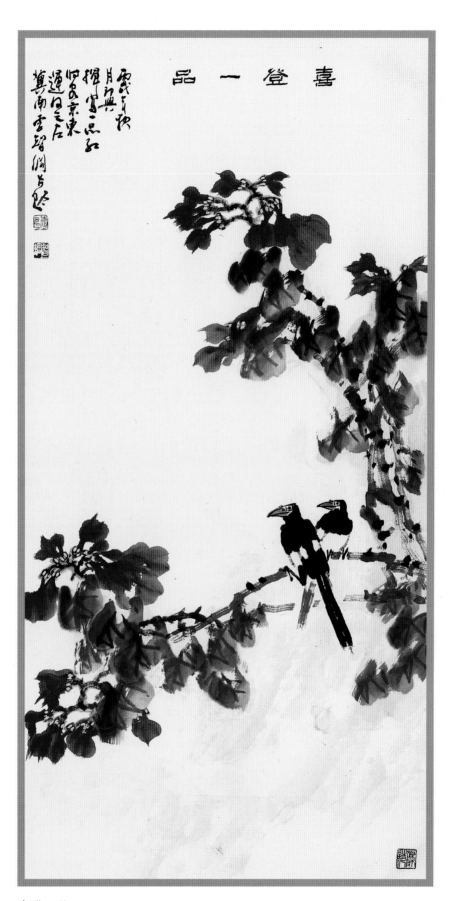

喜登一品

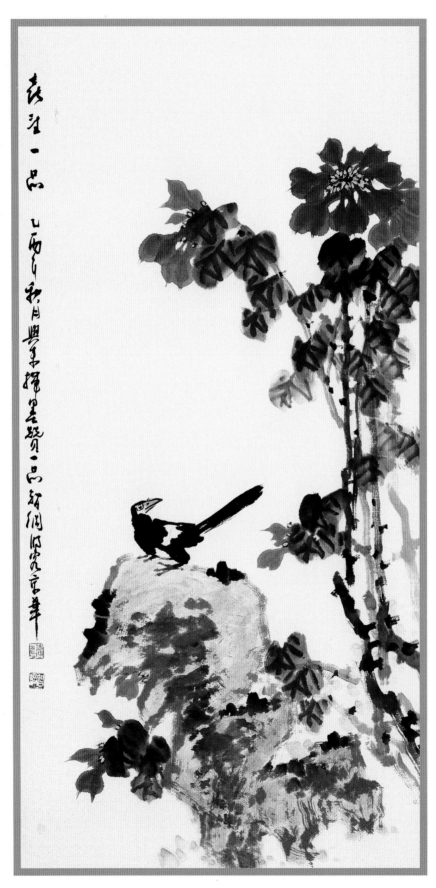

喜望一品

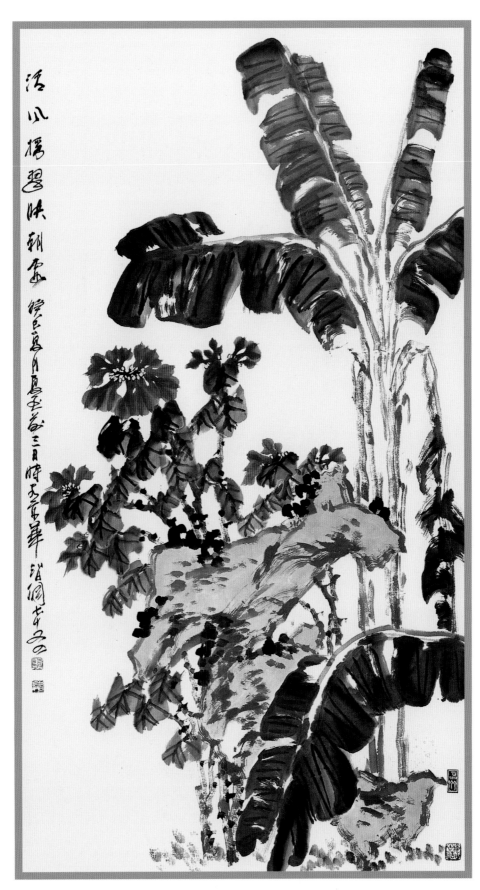

清风摇翠映朝霞

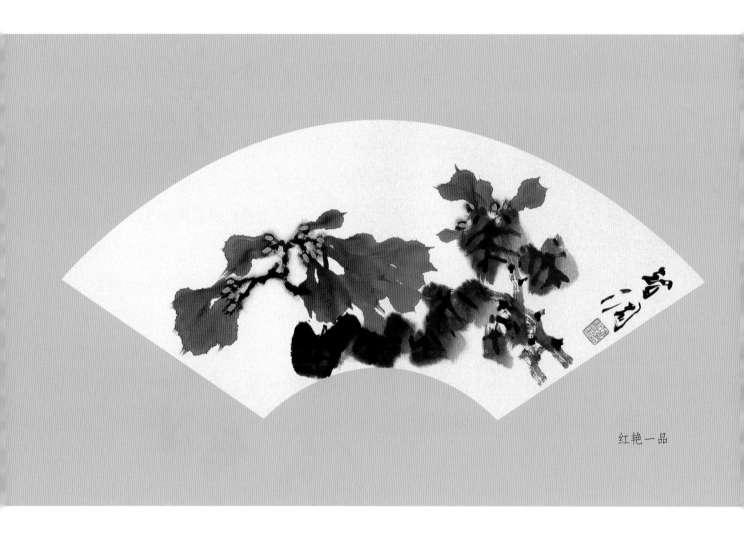

红艳一品

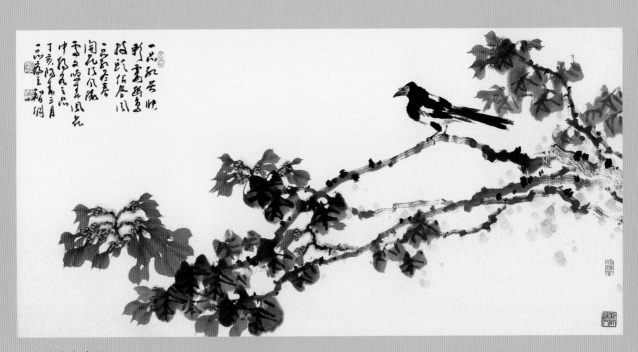

幽鸟枝头占春风

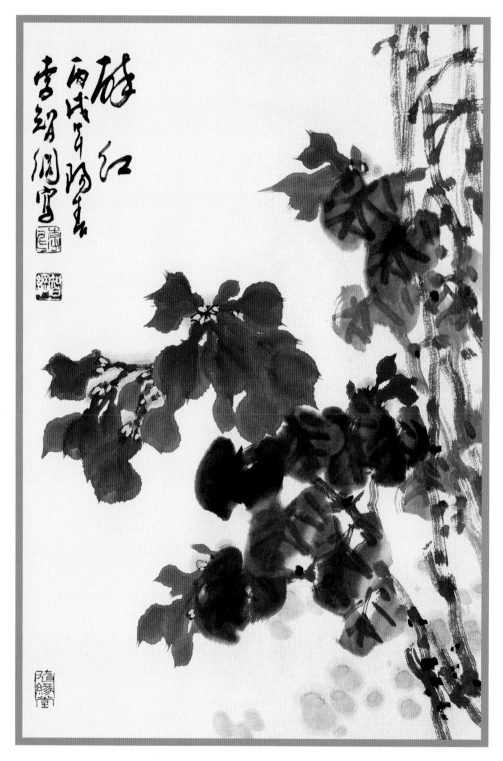

醉红